JULES ADELINE

[ILL]USTRATION
[P]HOTOGRAPHIQUE

[F]rontispice gravé à l'eau-forte.

ROUEN
[Imprim]erie Cagniard, Léon Gy, successeur
1895

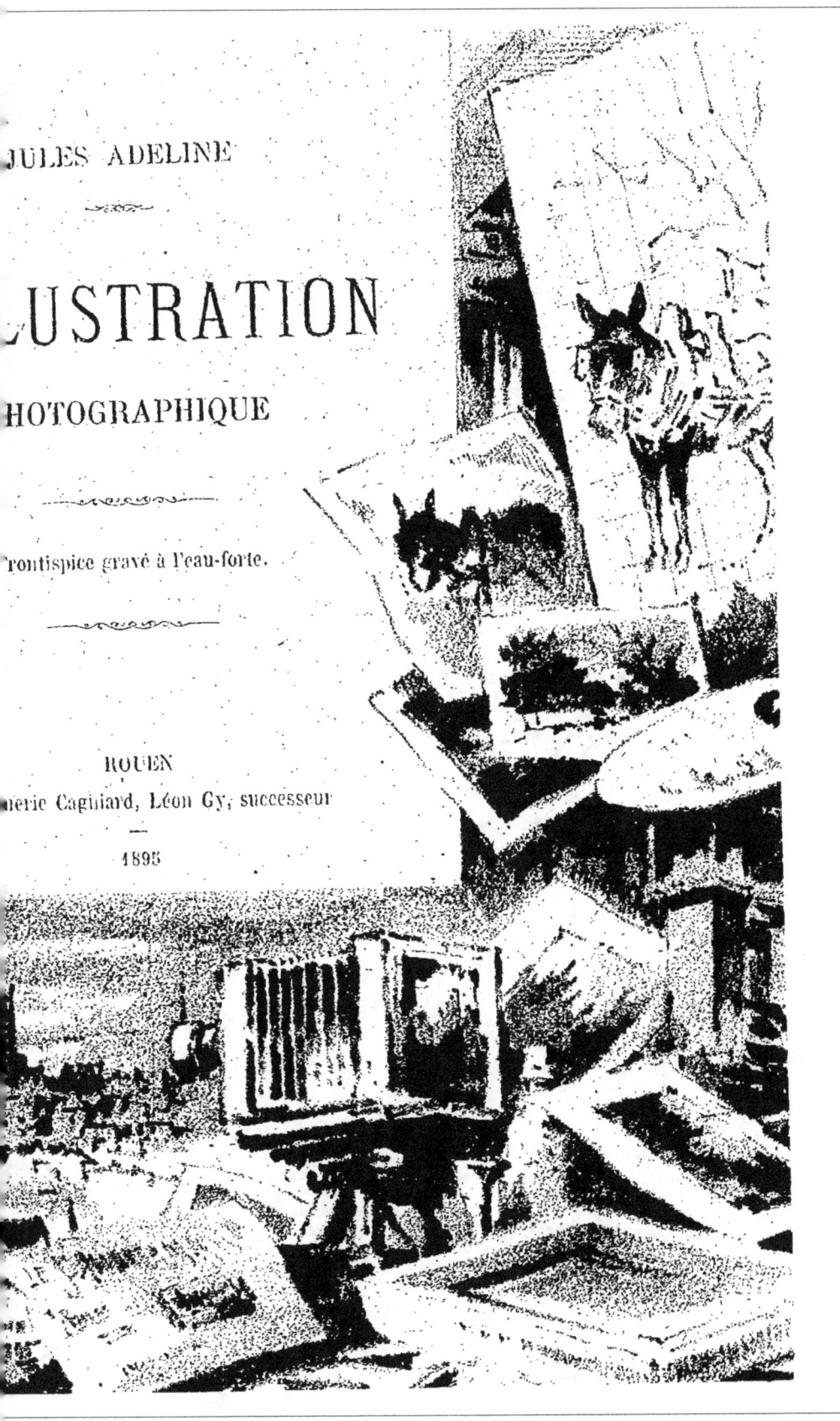

L'ILLUSTRATION PHOTOGRAPHIQUE

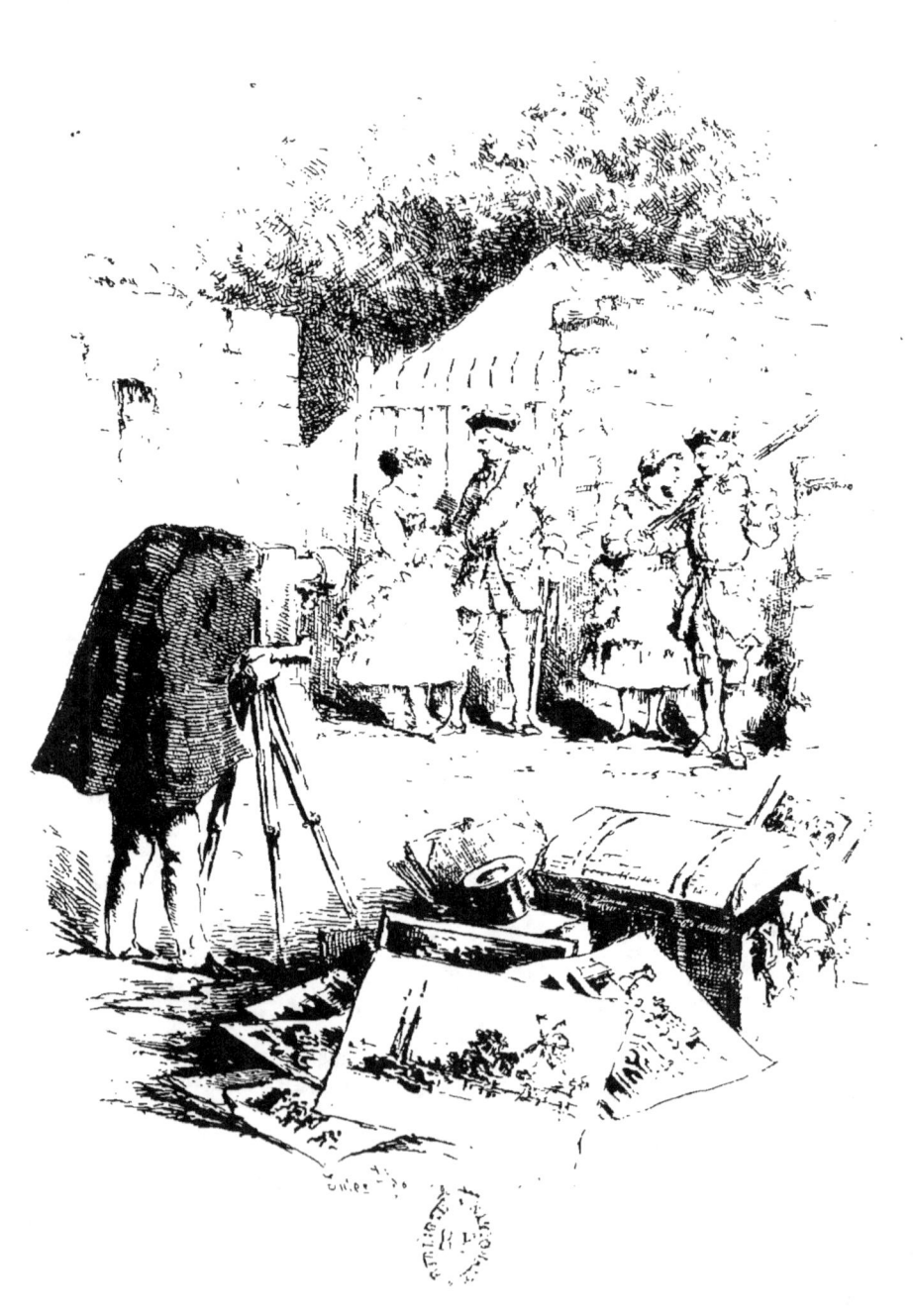

L'ILLUSTRATION

JULES ADELINE

L'ILLUSTRATION

PHOTOGRAPHIQUE

Frontispice gravé à l'eau-forte.

ROUEN
Imprimerie Cagniard, Léon Gy, successeur

1895

A HENRI BERALDI

A l'auteur des Graveurs du xixe siècle.

Ceci est pour ainsi dire un chapitre additionnel aux Arts de Reproduction vulgarisés, *que je vous dédiais l'an dernier, mais hélas, il est d'un autre format que le volume précédent. Puissent le Bibliophile et l'Ami ne pas trop m'en vouloir.*

Jules ADELINE.

L'ILLUSTRATION PHOTOGRAPHIQUE

Quand on a le bonheur — il paraît que c'en est un, mais qui jamais ne semble avoir été goûté aussi vivement que de nos jours, bien que le fait ne soit pourtant pas nouveau — quand on a le bonheur d'être contemporain d'une « fin de siècle » il faut noter soigneusement pour l'avenir tout ce qui peut être utile.

Or le XIXe siècle — qui va expirer dans quelques années — a vu naître un nouveau procédé d'illustration, procédé qui est aujourd'hui arrivé à un degré de perfection suffisant pour être étudié dans ses grandes lignes.

* *

Les historiens de l'art de la gravure — en tant qu'estampe imprimée bien entendu — discutent encore s'il

faut en faire remonter les commencements au-delà du xvᵉ siècle. On a trouvé des *bois* datés de 1418 et même de 1406, mais la célèbre paix de Maso Finiguerra (1462) reste toujours la première manifestation tout à fait significative de la gravure, car l'épreuve de cette *taille douce* est une véritable œuvre d'art vraiment digne de ce nom.

Mais ce que ni le xvᵉ, ni le xvIᵉ ni le xvIIᵉ et le xvIIIᵉ siècles et même la première partie du xIxᵉ siècle ne pouvaient supposer, c'est qu'il viendrait un moment où la gravure — soit la *gravure sur métal* qui consiste à dessiner *en creux* sur une plaque de métal, soit la *gravure sur bois* qui exige un travail diamétralement opposé, car tout ce qui est destiné à apparaître à l'épreuve doit être ménagé sur le bois, l'*échoppe* ou le canif étant tenus d'enlever toutes les parties que le rouleau de l'imprimeur ne saurait atteindre — ce que les âges précédents ne pouvaient soupçonner, c'est qu'il viendrait un moment où *la gravure* serait faite chimiquement, presque sans le secours de la main de l'homme, — tout au moins dans le sens artistique du mot, — et que *de plus, le dessin* lui-même serait obtenu à l'aide d'une chambre noire, d'une lentille et de produits im-

pressionables : c'est-à-dire devenant blancs ou noirs, suivant l'intensité de la lumière.

*
* *

L'*Illustration photographique* est aujourd'hui un fait accompli. Qu'on le veuille ou non, c'est un nouveau procédé avec lequel il faudra compter désormais. Maintenant est-ce à dire que tout soit résolu au point de vue purement artistique, c'est ce que nous allons étudier rapidement en retraçant à grands traits les phases principles des nouveaux procédés.

Disons-le de suite cependant, nous laisserons de côté les *applications* de la photographie à l'illustration. Nous laisserons de côté les *reproductions* réduites ou non de dessins ou de vieilles gravures, les reproductions de tableaux qui sont exécutées et gravées d'après des épreuves photographiques. La photographie n'intervient là que comme procédé accessoire, on l'utilise comme moyen de réduction, souvent même comme moyen de vulgarisation, et à ce titre elle rend de grands services et permet de livrer à très bas prix des reproductions plus ou moins bonnes il est vrai, mais toujours utiles cependant, sinon au point de vue de la pureté du goût,

au moins au point de vue de la vulgarisation des choses d'art.

De même aussi nous ne nous occuperons pas des planches destinées à l'illustration des ouvrages scientifiques, là la photographie rend de sérieux services au point de vue de l'exactitude, cela est indiscutable ; mais nous ne voulons traiter ici que de l'illustration photographique spécialement au point de vue de l'art, nous dirions presque, pour nous faire mieux comprendre, que nous ne voulons parler que de la *vignette photographique*, si ce mot de « vignette » n'était pas un peu trop restreint, ce nous semble, dans sa signification habituelle.

<center>*
* *</center>

Depuis le moment où la photographie a donné des épreuves sur papier, depuis même que le Daguerréotype a fourni des épreuves sur plaque, il était tout naturel pour les arts du dessin d'utiliser les renseignements ainsi obtenus.

Pendant longtemps les artistes travaillant auparavant exclusivement d'après nature ou composant d'imagination, dessinèrent quelquefois alors d'après des photo-

graphies, et pour nombre de publications ce furent des épreuves photographiques redessinées sur bois, puis gravées par d'autres artistes qui devinrent les premiers documents d'illustration d'une certaine exactitude. Nous dirions même d'une exactitude relative, car il faut réagir contre cette tendance d'exactitude absolue que l'on croit l'apanage exclusif de l'art photographique. Il serait facile de faire le procès des millions de portraits photographiques qui ont défiguré le modèle — avec et sans retouche, — il serait facile de démontrer que nombre de vues et de paysages d'après nature ne donnent en aucune façon l'aspect exact du site et surtout la note juste des colorations rendues trop monotones, et il serait plus facile encore de démontrer que la perspective donnée par l'objectif n'est pas toujours la perspective réelle, et que sous prétexte d'« orthométrie » ou autre nom baroque, on allonge ou on déforme souvent tout à plaisir. Mais en regard de ces défauts, il faut apprécier dans certains cas la précision des détails, dont le rendu méticuleux est parfois de la plus grande utilité au point de vue documentaire.

Ces premières photographies mises sur bois par des artistes qui les redessinaient suivant leur tempérament, ce n'étaient quelquefois que des variations agréables

sur un thème donné ; certains détails seuls qui séduisaient l'artiste étaient utilisés, les autres étaient noyés dans la pénombre au profit de l'effet.

Peu à peu ces photographies redessinées ne parurent pas suffisantes, et on résolut d'éliminer le dessinateur. Au lieu de tirer une épreuve sur papier, on tira une épreuve sur bois, puis le graveur, son outil à la main, se mit à enlever tous les blancs purs et à interpréter par des tailles plus ou moins espacées, les teintes donnant le modelé, appliquant dans ce dernier cas le procédé d'interprétation que lui avaient imposé les dessins originaux exécutés au lavis, qu'il avait gravés précédemment et que les grandes compositions de Gustave Doré avaient exigé pour la première fois.

Dans bien des cas le résultat, il faut en convenir, fut excellent ; dans certains autres, il est vrai, l'outil ne pouvant rendre les très petites choses au-dessous de la portée de l'œil, — même en se servant de la loupe — traduisit avec trop de simplification des parties dont les multiples détails étaient le seul côté intéressant.

Mais on pourrait dire aussi en passant que lorsqu'il s'est agi de donner la reproduction d'une œuvre d'art déjà existante, cette suppression du dessinateur a permis d'exécuter des œuvres d'une très remarquable pré-

cision de rendu et d'une très artistique interprétation.

Dans le *Monde illustré*, dans l'*Illustration*, dans les grandes revues allemandes et anglaises, aux Salons, on voit souvent publier ou exposer de superbes épreuves de grands bois qui sont gravés directement d'après des épreuves photographiques reproduisant les chefs-d'œuvre des Musées européens. Dans un certain nombre de publications illustrées on trouve maintenant, très familièrement mélangés, des bois dessinés et gravés et des photographies transportées sur zinc et transformées en *simili gravure*, et aussi des photographies copiées presque avec servilité et reproduites avec une *exactitude de ton* surprenante, grâce aux habiles grattages du *papier procédé*. De même qu'à l'étranger — en Amérique et principalement à Cleveland — M. W. Morgan, un lithographe de premier ordre, se sert le plus souvent, pour ses affiches illustrées colossales, de photographies grandies — *parfois plus que nature* — puis redessinées sur pierre et coloriées de tons légers rappelant les teintes d'aquarelle. Mais ce ne sont là que des *utilisations* de documents photographiques, et non de véritables illustrations photographiques dans le sens absolu.

⁎ ⁎
⁎

La photographie transportée chimiquement sur zinc fournit des épreuves en *simili gravure* toujours couvertes d'un réseau blanc très serré qui aide à donner les demi-teintes ; ou semées d'un grain très fin dans le genre de l'aqua-teinte qui arrive au même résultat.

L'épreuve photographique sur papier *procédé* copiée par un artiste qui en décalque les contours et en interprète les valeurs, soit à l'aide de la plume ou du crayon, soit à l'aide du grattoir, pour obtenir les blancs et les gris, donne, après les opérations de la réduction à un format donné par *gillotage*, des vignettes qui sont imprimées aussi typographiquement, et dans lesquelles la part de l'artiste est plus considérable encore qu'on ne le croit.

Si on feuilletait rapidement la première année du *Tour du Monde* (1860), en la comparant avec les volumes publiés récemment, on serait frappé de la diversité d'aspect des vignettes illustrant ce recueil.

En 1860, pour un voyage à Jérusalem, on trouve des vignettes de Thérond entr'autres — un dessinateur, il est vrai, d'une excessive habileté de crayon — qui, exécutées d'après des photographies, sont d'une préci-

sion de rendu extraordinaires. Tous les multiples détails d'ornementation, toutes les petites coupoles aux pierres de couleur alternées ont été soigneusement rendues par des graveurs tels que Maurand et Huyot ; c'est très bien, il faut le reconnaître, très précis, et le dessinateur a dû passer un temps considérable à ces planches assez grandes, qui donnent la sensation d'une chose vue d'après nature, mais ne donnent pas à l'œil la sensation d'une photographie.

Plus de trente ans après, les autres volumes de cette publication sont illustrés de gravures qui donnent au contraire la sensation d'une épreuve photographique.

Tantôt la photographie est gravée sur bois, directement, sans l'intermédiaire du dessinateur ; tantôt la photographie est reproduite sur papier procédé, c'est-à-dire que le dessinateur a seul opéré et que le graveur a été éliminé.

De nos jours tout le monde semble lutter d'habileté vis-à-vis les uns des autres. Les gravures de Thiriat, de Bocher et les dessins sur papier système de Boudier — en première ligne et de beaucoup — de Dosso, de Gotorbe, de Berteault et de plusieurs autres qui se sont fait une réputation bien méritée dans ce genre de dessin presque inventé par Adrien Marie, donnent à l'œil la

sensation photographique, et quand au milieu de ces nouvelles vignettes on trouve aujourd'hui des bois comme des vues de Florence et de Sienne redessinées sur bois — par Taylor — d'après des photographies, on a la sensation d'une vignette de Thérond d'il y a trente ans; le nouveau dessinateur, quelque habile qu'il soit, n'a rien ajouté à l'interprétation du document telle qu'elle avait été comprise autrefois.

Au milieu de ces photographies déjà interprétées, quelques photographies directement transportées sur zinc se distinguent tout de suite par leur aspect voilé, les blancs sont toujours gris et les noirs manquent toujours de profondeur. En général les épreuves photographiques transformées en clichés deviennent confuses à cause de la réduction, et du réseau ou des grains qui annihilent les détails, à cause des noirs qui manquent de pureté et de netteté dans les contours.

Il n'y a pas cependant de règles sans exception, et le 31 mai 1885 — il y a longtemps déjà on le voit — le *Monde Illustré* publiait une vue de l'Arc de Triomphe au moment des funérailles de Victor Hugo, photographiée et transformée en cliché sur zinc (photo-Sgapp), qui était d'une netteté remarquable et four-

nissait ainsi un document illustré d'une exactitude indiscutable.

La gravure chimique exige encore de nos jours de très habiles tours de main et parfois de non moins habiles retouches, mais cela n'est possible, on le comprend, que dans les clichés de grandes dimensions, car il est de la plus haute difficulté de promener un outil au milieu de taches colorées, et la moindre retouche maladroite rend le cliché cent fois plus horrible qu'auparavant.

Malgré cela, la photographie transportée directement sur le zinc a donné déjà des documents très intéressants pour l'histoire de l'art, et en donnera bien plus encore dans l'avenir.

Dans certains journaux illustrés, dans certaines revues : la *Revue Illustrée*, par exemple, on emploie des vignettes ainsi obtenues concurremment avec des bois, et grâce à des encrages de ton différent on évite la monotonie, et dans une autre publication bi-mensuelle, la *Revue Encyclopédique*, on ne se sert presque, à l'exclusion de tout autre système d'illustration, que de photographies transportées sur zinc et mises en relief par des procédés de simili gravure. Seulement, il faut en convenir, si dans bien des cas des documents de

cette nature sont d'une exactitude absolue, souvent, même à la loupe, les détails sont absolument perdus.

Pour avoir une idée bien exacte de ce qu'a pu donner à la fin du xixe siècle l'illustration obtenue à l'aide de photographies, on consultera toujours avec curiosité le numéro du *Figaro-Photographe* de 1892, dont toutes les pages renferment des vignettes photographiques en tout genre, transportées sur zinc et imprimées à l'encre grasse en même temps que le texte.

L'épreuve photographique peut donner aussi des planches hors texte, c'est-à-dire en *taille douce* ou même des planches dont le tirage particulier sur gélatine prend le nom de *phototypie*. Dans le dernier cas, les épreuves ainsi obtenues sont tirées toujours à l'encre grasse, mais à part du texte, souvent sur papiers spéciaux et malgré leur inégalité, elles donnent la sensation d'épreuves photographiques ordinaires, sauf les colorations que l'on peut varier — bleu sombre, sanguine, bistre — mais en teintes monochromes bien entendu, et sans les belles profondeurs des épreuves sur papier albuminé. Seulement les épreuves phototypiques sont inaltérables, quand les épreuves sur papier albuminé sont fugaces, et c'est là un avantage indiscutable. La phototypie se prête bien à des publications *genre album*,

et dans cet ordre d'idées il faut mentionner avec éloges l'essai tenté par le Photo-Club rouennais qui, sous le titre de *Northmannia*, a préparé en 1894 un premier recueil de vues pittoresques ou de coins inédits du vieux Rouen et de la vieille Normandie.

Quant aux héliogravures en taille-douce, elles peuvent donner de très excellents résultats. Relativement, les retouches sont plus faciles sur le cuivre et grâce au concours que veulent bien leur prêter de très habiles graveurs, dont quelques-uns sont des maîtres, les photographies transportées sur des planches de cuivre, retouchées habilement, puis aciérées, peuvent donner de superbes épreuves. On connaît les très belles planches hors texte de certains volumes d'art de l'ancienne maison Quantin, les admirables édifices de l'*Art gothique*, de Louis Gonse, et les documents si précieux de la *Normandie Monumentale*, de G. Lemâle, dont plusieurs planches sont de tout point admirables.

Au point de vue spécial de l'exactitude avant tout, ces grandes planches constitueront dans l'avenir des documents indiscutables.

*
* *

L'illustration photographique, en tant que vue de

monuments, est donc plus que très utile, elle est indispensable.

Pour le paysage, la photographie peut donner aussi des renseignements bien précieux, mais pour les personnages et les scènes de genre c'est une autre question.

On sait que depuis longtemps certains peintres aimant à tourner les difficultés font poser des modèles bien costumés dont ils se contentent de grandir les images photographiques. Telles les fameuses photographies d'après nature du docteur Charcot, qui ont servi au peintre Brouillet, et que la *Revue encyclopédique* révéla un jour trop naïvement. Telles aussi — pour ne parler que de quelques autres exemples au hasard — les photographies du président Carnot et des personnages officiels, prises par le peintre Poilpot, pour l'aider à la préparation d'un panorama des fêtes de Toulon. Et on pourrait allonger indéfiniment cette liste de photographies trop bien copiées et simplifiant vraiment trop le travail de l'artiste. On a vu aussi des paysagistes aux abois se procurer, chez des spécialistes, des animaux de bonne volonté destinés à donner de l'intérêt à des premiers plans par trop vides. Certains artistes ne se sont pas fait faute d'user de ces subterfuges et quelques

toiles célèbres même ont dû se solder chez le photographe par une formidable facture.

Or les photographes — professionnels ou amateurs, se sont dit un jour — et tout particulièrement cette année même — puisque les peintres ne font souvent que copier nos épreuves, et l'on sait que si tout traducteur est un traître, un simple copiste est toujours tout au moins un coupable — si nos personnages photographiés étaient transportés directement sur bois, sur zinc ou sur cuivre, on obtiendrait du premier coup et sans intermédiaire aucun le triomphe de l'art photographique.

** **

L'art photographique le mot paraîtra bien gros.

D'abord l'art photographique est-il un art? Au moment où nous allons parler des illustrations photographiques *avec personnages*, il n'est peut-être pas inutile de tenter d'éclaircir cette question.

La jurisprudence admet depuis longtemps — et cela est juste — que le « dessin photographique, bien qu'obtenu *par des procédés matériels et physiques*, constitue une véritable œuvre d'art, et que le reproduire sans autorisation des photographes c'est le contrefaire. » Au point de vue de la protection de l'œuvre c'est parfait,

mais est-ce bien là une œuvre *d'art* dans l'acception du mot.

M. Martin-Laya prétend que si les peintres nient l'art photographique, les photographes l'affirment. Et pourquoi ces derniers n'auraient-ils pas raison, dit-il, et voici le singulier argument qu'il développe :

« De quoi en somme est constituée la fabrication du tableau d'un peintre : De deux opérations : l'une, la composition, l'autre l'exécution. Or la composition (choix du sujet, du milieu, de l'éclairage), n'exige-t-elle pas le même effort d'un peintre ou d'un photographe ; la recherche du sujet à reproduire, de l'angle de lumière sous lequel il sera le mieux éclairé, n'est-elle pas la même, qu'il s'agisse ensuite de le peindre ou de le photographier ? l'exécution n'exige-t-elle pas un *métier* identique provenant d'une initiation identique et le *talent n'est-il pas le même, qu'il s'agisse d'étendre de l'huile colorée sur la toile* (!) *ou de l'acide teint sur du verre*, de manier le pinceau ou le grattoir. La composition dans les deux cas est un art intrinsèquement identique. L'exécution dans les deux cas est identiquement mécanique, le coup de pinceau a ses lois, ses règles *qu'il suffit* (!) de connaître, comme il suffit de connaître les lois photographiques. »

Cependant l'auteur de cette étonnante théorie ajoute que certes « Michel-Ange avait quelque peu plus d'initiative cérébrale aux lois esthétiques de la nature que tel photographe. »

En vérité cet aveu soulage un peu.

Mais cette définition de l'art de la peinture fait rêver. Peindre c'est étendre de l'huile colorée sur de la toile. Cela ne rappelle-t-il pas la naïve description de la fonte des canons faite aux recrues par un vieux sergent : Pour faire un canon on prend un trou et on met du bronze autour. Mais on peut, en effet, en réfléchissant un peu, décrire tous les arts ainsi : la sculpture : c'est l'art de retirer d'un tas de terre molle tout ce qu'il y a de trop pour que cela ressemble à une figure ; la gravure à l'eau-forte : c'est l'art de mettre du vernis sur un cuivre à l'aide d'un tampon et d'enlever ce vernis à l'aide d'une aiguille... tout simplement.

Et on irait loin sur cette pente.

Sans doute il y a dans l'art une question de *métier*.

Ingres disait à ses élèves : « Quand bien même vous posséderiez pour cent mille francs de métier, si vous trouvez l'occasion d'en acheter encore pour un sou, ne la laissez pas échapper. »

Et Bracquemond a ajouté : Les plus grands maîtres

ont été les plus habiles ouvriers. Les arts sont à la fois science et métier, parce qu'ils ont des principes, des conventions, des formules, des recettes et aussi des outils.

Mais de plus — et c'est là ce que le défenseur de l'art photographique a perdu de vue — si l'art exige des tours de main, il exige aussi une allure intellectuelle, et enfin, *une œuvre d'art ne se dicte pas.*

Supposez un habile photographe perclus ou manchot dirigeant les opérations de choix du sujet, de pose et d'éclairage, donnant ses indications de vive voix à quelque collaborateur intelligent qui devine même ses plus secrètes pensées, il pourra très bien résulter de ces ordres judicieusement donnés, une œuvre fort digne d'intérêt... et même non dépourvue d'un certain sentiment.

Mais supposez le même infirme, — car heureusement le trop célèbre Ducornet, né sans bras, est une triste mais rare exception dans l'art de la peinture, — supposez donc un infirme devant une toile blanche et essayant de faire esquisser une composition, quand bien même il arriverait à faire donner aux figures rêvées par lui l'attitude et le mouvement voulu, jamais il ne pourrait obtenir par des intermédiaires l'harmonie et l'élégance

de ligne, qu'il sent, mais ne peut exprimer, jamais il ne pourrait donner aux figures les colorations rêvées et les touches qui donnent l'accent personnel.

Une œuvre d'art, répétons-le, ne se dicte pas.

*
* *

Prenons donc les œuvres photographiques pour ce qu'elles sont, pour des œuvres intermédiaires, en laissant aux siècles à venir le soin de les classer à leur rang précis, et occupons-nous de ces scènes de genre, voire même de ces *illustrations à personnages* dont le photographe seul est l'auteur.

Ne parlons pas du portrait — un des plus beaux fleurons — malgré bien des imperfections — du diadème photographique, et dont le plus ou moins de ressemblance n'est, M. Laya l'affirme, que la résultante rigoureuse d'un éclairage et d'une pose perspicacement adaptés à la nature physique du modèle et à son caractère moral.

L'habileté d'un opérateur pouvant être réduite en quelques formules médico-psychologiques correspondantes à des degrés de coloration de chair, de proportions de taille d'un modèle et à ceux de son charme, de son énergie, de sa gaieté ou de sa tristesse, le choix de

la pose pour les attitudes picturales ou sculpturales étant heureux, le choix des accessoires ou des motifs d'entourage étant judicieux, l'œuvre ainsi obtenue peut être souvent un document intéressant, parfois une œuvre d'un certain sentiment.

A côté de la définition du portrait photographique par M. Laya, plaçons la définition du portrait donnée par P.-J. Proudhon dans le *Principe de l'art :* on appréciera de suite la différence. Un portrait peint, a dit Proudhon, doit avoir, *s'il est possible,* l'exactitude d'une photographie ; il doit, *de plus* que la photographie, exprimer la vie, la pensée intime, habituelle du sujet. Tandis que *la lumière non pensante*, instantanée dans son action, ne peut donner qu'une image brusque et arrêtée du modèle ; *l'artiste, plus habile* que la lumière parce qu'il réfléchit et qu'il sent, fera passer dans sa figure un sentiment prolongé, il en exprimera l'habitude et la vie. L'image photographique est une cristallisation faite entre deux battements de pouls, le portrait fait par l'artiste en une suite de séances et sur une longue observation, vous livre des semaines, des mois, des années d'une même existence. Aussi l'homme, concluait Proudhon, est-il beaucoup mieux connu par la peinture que par la photographie.

*
* *

La scène de genre peut être soit instantanée, soit posée, et là le goût de l'opérateur peut se donner libre carrière : on peut gâter à plaisir un coin charmant en y introduisant maladroitement de gauches figurines, on peut au contraire rendre un motif des plus intéressants en y plaçant des personnages aux silhouettes heureuses et dont l'aspect augmente encore l'intensité de la couleur locale.

Les scènes de genre saisies sur le vif — les instantanés, — nécessitent une certaine dose d'habileté, surtout une rapidité de coup d'œil et d'opération particulière, et peuvent fournir pour l'illustration des vignettes précieuses. Et on peut citer déjà comme des modèles du genre les volumes d'Alger à Constantinople illustrés de photographies de Courtellemont, imprimées par les procédés phototypiques et d'un aspect très séduisant.

Aussi depuis quelque temps les journaux illustrés utilisent-ils fréquemment les photographies instantanées comme reproduction de fêtes ou d'inaugurations, et des revues, comme le *Monde moderne,* le *Bambou,* par exemple, sont parfois illustrées entièrement de petites vignettes photographiques, reportées sur bois et

gravées sans le concours des dessinateurs, et souvent d'une finesse extrême dans le rendu des détails.

C'est bien là la *vignette photographique* avec tout son charme de précision et de fini, quand le graveur est habile. A côté de cette vignette *artistique*, il faut placer quelques numéros de journaux comme ceux du *Monde Illustré* (août 1894), reproduisant en clichés directs des scènes instantanées prises à Rome et du *Figaro Illustré* de la même époque reproduisant des scènes de chasse ou de canotage bien curieuses, mais coloriées trop lourdement et rappelant de trop près les photo-peintures à bon marché destinées aux touristes. Enfin, à côté de ces vignettes travaillées à loisir, il faut encore, pour bien faire comprendre toutes les ressources de l'illustration photographique, citer un cliché reproduisant les funérailles du Président Carnot, publié par un journal photographique onze heures seulement après la prise de l'épreuve, ce qui indique quelles pourraient être les facilités et la rapidité d'exécution de vignettes de ce genre pour un journal à créer : l'*Instantané*, qui serait illustré au jour le jour, ce que vient de tenter avec audace un journal quotidien : le *Quotidien Illustré* (décembre 1894), dont les quatre pages sont

remplies de photographies transformées en similigravure.

<center>* * *</center>

Mais les scènes *composées* sont plus difficiles et pourtant si l'exposition du Photo-Club de Paris de 1894 les a consacrées, leur origine remonte presque à la première moitié de ce siècle.

Lorsque vers 1850 la mode était au stéréoscope, les vues de villes et les paysages parurent monotones aux amateurs de ce genre de distraction. De nos jours on ne regarde même plus les épreuves stéréoscopiques sur papier; seules les épreuves sur verre, disposées dans de petits meubles en forme de pilastres carrés sont encore regardées de temps à autre, et il faut avouer que certains opérateurs ont obtenu « sur albumine » des paysages d'une exquise tonalité, et qui, vus par transparence, sont un véritable régal pour le regard. Ces dernières épreuves seules sont restées dignes d'intérêt, et c'est justice, et les épreuves sur papier sont presque absolument délaissées.

Or les paysages et les vues ne suffisant plus, il y a une cinquantaine d'années, certains opérateurs eurent l'idée de composer des scènes avec des personnages

diversement costumés, placés en avant de fonds réels ou de décors peints, et comme à cette époque lointaine la rapidité de pose n'était pas connue, ils imposèrent à leurs modèles des attitudes mouvementées quand le sujet l'exigeait, mais toujours modérément, de façon à pouvoir être tenues quelques minutes au moins sans bouger.

Dans cet ordre d'idées, certaines vues stéréoscopiques de ce genre sont aujourd'hui bien amusantes à regarder.

Ainsi, chez un photographe qui ne signait pas ses épreuves, on fit une douzaine — car très souvent ces sujets se vendaient par douzaine — de scènes de bal. Chaque scène ne comportait pas moins de quinze personnages, et on les retrouvait tous dans chaque sujet avec de très légers changements de costume — pour ne pas augmenter les frais indéfiniment — et de plus pour pouvoir dans une même journée « enlever » tout au moins sa demi-douzaine de clichés. On retrouve donc partout la jolie danseuse avec ou sans fleurs dans les cheveux; le pierrot toujours identique, la vivandière tantôt en chapeau, tantôt en bonnet de police, l'inévitable mousquetaire et le débardeur obligé, sans oublier le postillon qui a posé avec ou sans chapeau à rubans, suivant les scènes. Quant au fond sur lequel se décou-

pent ces figures, aux jambes et aux bras à peine levés, et qui paraissent figés par la longueur de la pose que l'on devine à leur attitude, c'est un décor très soigneusement combiné, avec portique et colonnes en enfilade, et dans le lointain, porte avec fronton ; le tout peint et divisé en deux plans superposés est orné de lanternes de papier à glands multicolores et de verres de couleur.

Mais pour rendre l'effet de lumière, les auteurs de ces scènes composées eurent alors une idée qu'ils crurent géniale. A cette époque on ne photographiait pas encore au magnesium et à l'életricité, on opérait tout simplement dans un atelier éclairé par le soleil, et des lampions et des verres de couleur non allumés, ne paraissant pas suffisants pour une illusion complète, les photographes eurent alors l'idée de disposer au sommet de chaque verre de couleur une petite houpette de coton blanc modelée en cône et simulant la flamme. Dès lors sur l'épreuve photographique tous les points lumineux se traduisaient par de petites taches blanches, et quand on n'était pas trop difficile — on ne l'était pas en ce temps-là — l'illusion était suffisante.

D'autres photographes voulant faire mieux, composaient des scènes de bal à la « cour d'Angleterre » — toujours avec une douzaine de figurants — ils mélangeaient

les habits noirs et les uniformes des gardiens de la tour de Londres et encadraient le tout — dans un fond de serre encombré de palmiers peints — de draperies rouges en forme de manteau d'arlequin,... sans oublier, bien entendu, les petites flammes de coton aux bougies du lustre de cristal

D'autres enfin combinaient des scènes de famille. Dans un salon on jouait au « pigeon vole », la famille était groupée d'une façon toute patriarcale autour des vieux parents, une servante coquette apportait sur un plateau le thé et les brioches, mais, hélas, dans sa hâte de faire poser, l'artiste avait oublié de tendre la toile de fond sur laquelle était peinte une porte à deux vantaux, un panneau de papier à ramages avec un superbe paysage encadré en ovale et une fenêtre ouverte laissant deviner les arbres d'un grand parc... et tout cela plissait à souhait, la porte gondolait au-delà des limites permises et le lointain entrevu par la fenêtre partageait généreusement ses plis avec le ciel et le lambris.

Des scènes assez légères — comme sujet — furent souvent traitées ainsi à cette époque, à l'usage des amateurs de stéréoscopes, et d'autres scènes d'assez mauvais goût, dans le genre de certaine planche bien connue de Debucourt, furent combinées avec des refends

séparant en deux appartements, comme au théâtre, la scène représentée, et permettant de voir sinon des personnages, au moins des accessoires trop bien choisis.

La vogue de ces scènes composées dut être considérable, car chaque jour on en augmentait les séries.

Cependant quand on eut épuisé tous les intérieurs, quand on eut fait défiler devant le même fond de salon et *la lecture de la tragédie* qui endort tout le monde, et la *fête de la grand'mère* malade et couchée, et à laquelle on récite un compliment, et le dentiste — scène à deux compartiments, où d'un côté l'on opère, où de l'autre — toujours à la lueur des flammes de coton du lustre de l'antichambre, les malades atteints de fluxion se roulent sur des fauteuils avec des grimaces épouvantables ; quand on eut épuisé ces fonds d'atelier, des photographes plus audacieux osèrent emmener leurs modèles en plein air.

Ils entraînèrent d'abord dans la campagne leur douzaine de figurants ; là, sans quitter leurs chaussures habituelles, on les revêtit de quelques vagues défroques de paysans d'opéra-comique démodés, ou jucha sur deux tonneaux quelques ménétriers à feutre mou transformés pour la circonstance à l'aide de houppelandes et de gilets à ramages, et le tout fut photographié bras et

jambes en l'air, sur un fond de verdure véritable — mais trop *flou* — car à cette époque on ne connaissait pas les objectifs rapides, donnant une image nette de plans inégalement distants de l'appareil.

Bientôt on essaya de faire mieux, et dans une série intitulée : *Sujets Pompadours*, on évita l'écueil des lointains en se bornant à des scènes de premier plan. Pour un de ses sujets, *les adieux*, le photographe n'avait pris que quatre personnages, deux jolies soubrettes et deux garde-françaises.

Cette fois les costumes étaient irréprochables et les modèles fort bien choisis, seulement on eut l'idée bizarre de placer ce double groupe éploré en avant de ces petites maisonnettes des environs de Paris, aux toitures en appentis et aux barrières de lattes peintes en vert, d'une époque beaucoup trop moderne. Mais il n'importe, tout était réel, très posé, par suite un peu figé d'aspect, mais le sujet composé était dès lors réellement trouvé.

Alors on renonça aux costumes historiques, on photographia des groupes d'enfants et des ouvriers pittoresquement groupés auprès d'un vanier, on photographia des joueurs de tonneau ou des joueurs de quilles. La manière de composer un sujet n'a pas varié, et les exposants du Photo-Club de 1894 n'ont donc fait, dans

une certaine mesure, que suivre la trace des photographes d'il y a trente ou quarante ans, de même que le *Figaro*, en publiant ces suppléments illustrés si recherchés avec photographies du général Boulanger dans son cabinet de travail ou du mime Martinetti dans ses drames, bien que dans ces derniers cas les scènes aient été supérieurement agencées dans des décors soigneusement choisis.

*
* *

Seulement il faut reconnaître que quelques-uns des exposants de 1894 ont fait preuve d'un sens artistique encore plus délicat.

Les uns ont traité de petites scènes composées avec une habileté suprême, les autres ont placé leurs modèles au milieu d'accessoires très recherchés et éclairés d'une façon supérieure et ont obtenu ainsi des épreuves véritablement superbes et qui, transformées en héliogravure, se sont traduites par de très belles planches.

Mais là encore les uns et les autres ne faisaient que traiter un seul sujet avec lequel ils étaient plus ou moins familiarisés.

Certains opérateurs, sous le titre *la Tapisserie*, par exemple, faisaient poser en avant d'une draperie quel-

que charmant modèle dont la chevelure, soigneusement entremêlée de bandelettes, dont les jolis bras se détachaient sur une blanche tunique, et l'ensemble de l'épreuve rappelait à s'y méprendre les toiles de certains peintres gracieux du genre néo-grec.

D'autres se contentaient de types caractérisés, de têtes de paysans aux ossatures bien apparentes, aux rides multiples, et en accentuaient les reliefs par une savante distribution de lumière.

C'était bien là la véritable vignette photographique, et sans parler de ces autres enfantillages de photographies de grosses têtes servies dans un plat — et sur fond noir — du modèle qui recule effaré devant sa propre effigie, et de cent autres fantaisies du même genre, il faut citer encore les menus photographiques, quoique plus anciens déjà que les compositions du Photo-Club.

Quelques photographes utilisaient depuis longtemps des vues ou des paysages, en réservant un emplacement blanc pour le libellé des menus, mais c'était là l'enfance de l'art, aussi faut-il citer tout particulièrement le menu photographique du banquet des Pompiers de Bourg-Argental, exécuté par le Dr Nasser et reproduit dans la *Nature* de 1892. Le Docteur avait eu l'idée de faire faire d'abord un grand panneau en toile goudronnée

de 1 mètre 20 de large sur 2 mètres de haut. Sur ce fond noir on écrivit le menu, puis de chaque côté du panneau on fit poser deux pompiers, un clairon et un sapeur tenant la lance, on leur donna une attitude martiale, on chercha même à se rapprocher comme éclairage et comme lignes des petites figurines si précieusement dessinées par Detaille, et on photographia le tout, ce qui constitue une véritable petite vignette photographique d'un très ingénieux agencement.

*
* *

Mais il était réservé à une Société Normande, la Société des Beaux-Arts de Caen de faire faire encore un nouveau pas à l'illustration photographique, en proposant en 1891, comme sujet de concours, l'illustration par la photographie de scènes choisies dans l'*Ensorcelée* de Barbey d'Aurevilly, et en demandant non pas la reproduction photographique d'une illustration antérieure, mais une composition originale directement rendue d'après nature.

A vrai dire le sujet proposé était aussi difficile que possible à traiter. On sait que ce roman déjà illustré à l'eau-forte par l'ami Félix Buhot comporte des scènes

d'un fantastique et même d'un effrayant à donner des cauchemars.

Il y a surtout dans le roman une scène d'horreur où des *Bleus* martyrisent un Chouan blessé en lui arrachant les ligatures qui maintenaient ses chairs pendantes et saupoudrent de braise rouge ce visage sanglant. Le feu s'éteignit dans le sang dit Barbey d'Aurevilly, la braise rouge disparut dans ses plaies comme si on l'eût jetée dans un crible, l'homme ne mourut pas, mais un jour, aux vêpres de Blanchelande, on vit un spectre enveloppé d'un capuchon noir se dresser dans sa stalle ; ce spectre, c'était l'ancien moine de l'abbaye dévastée, c'était le fameux abbé de la Croix Jugan.

Cet épisode terrible, on en conviendra, n'est pas cité ici par amour de l'horrible, mais bien parce qu'il est une preuve de la supériorité de l'art et de l'imagination au point de vue de l'illustration.

C'est bien là la *scène à faire*, quelle qu'effrayante qu'elle soit, et de nombreux artistes d'imagination sauraient en tirer de superbes tableaux. Mais que veut-on qu'un photographe qui a besoin de modèles puisse en tirer.

Aussi l'amateur de grand talent pourtant qui a été le

lauréat du concours — M. Magron, qui est aussi l'auteur de superbes vues de monuments publiées dans la *Normandie Monumentale*, cette colossale publication de Guislain Lemâle, véritable édifice à la gloire de notre province, dont certaines héliogravures sont des œuvres d'art d'une couleur superbe, on ne saurait trop le répéter, — M. Magron s'est-il contenté de tenter la dernière scène : l'apparition du moine dans sa stalle.

Il s'est donc inquiété d'abord de trouver un fond d'église avec quelques moulures et quelque dais ou culs de lampe et, à Caen, car l'opérateur est de ce pays, ce n'était pas difficile. Puis, en avant de ce fond de pierres frustes il a placé quelque stalle de vieux bois, et dans la stalle il a fait poser un personnage dont on devine le surplis par l'entrebaillement d'un manteau noir, et dont les yeux seuls et le front apparaissent entre le capuchon et une haute mentonnière. Mais de cette épreuve pourtant très belle, nulle émotion ne se dégage, c'est très bien et ce n'est pas cela, on rêve, à la lecture du roman, une apparition terrifiante, cette figure de moine doit être terrible, fantômatique, il faut la présenter dans une lumière de rêve, l'image doit au besoin vous poursuivre, vous hanter comme une idée sombre, autrement à quoi bon rapetisser l'effet de la phrase écrite par une

figure trop froide. Le photographe ne pouvait faire une illustration de la scène, seul l'artiste aurait pu s'en tirer. Aussi son objectif à la main, le photographe a-t-il été plus heureux dans les scènes champêtres, dans les bouts de landes, dans les entrées de ferme, dans un porche d'église surtout, planche vraiment très remarquable, où se meuvent de vieux bergers et des paysannes.

Mais une des difficultés de ces illustrations photographiques appliquées au roman, ce sont encore les âges successifs du héros. Toutes les nouvelles ne nous décrivent pas des scènes qui se passent en deux heures et tous les romans durent en général plusieurs mois, même des années.

Le héros, jeune dès les premières pages, est un vieillard à la fin du volume. Songe-t-on à la difficulté des modèles successifs qu'il faudrait se procurer, et ayant tous un air de famille suffisant pour représenter la même personne. Au théâtre, le phénomène se produit dans une même soirée par des substitutions d'acteurs quand l'écart est très grand, et l'artiste se grime habilement pour rester toujours dans l'esprit du rôle. Mais on ne peut que très difficilement photographier des personnages grimés, ou tout au moins ce serait une

nouvelle étude à faire des procédés à employer pour obtenir de bonnes reproductions.

Cela cependant vient d'être tenté — et avec succès — par M. Magron lui-même qui, pour l'éditeur Ch. Mendel, a photographié des vignettes « en prenant pour modèles des personnages réalisant, d'aussi près que possible, les types créés par l'auteur, *habillés*, *grimés*, groupés pour la circonstance, placés dans un milieu identique à celui où se passe l'action, exposés en bonne lumière et posés comme il convient ». C'est ainsi qu'une nouvelle d'Alph. Daudet a été illustrée et publiée en 1894.

*
* *

A l'exposition du Photo-Club, certains critiques revinrent encore aux théories de l'art photographique, s'élevant avec verve contre « les peintres talentueux mais goguenards » qui ne veulent point croire qu'un jour viendra où la perfection des procédés et le goût des opérateurs aidant, la *bonne photographie* nous *débarrassera de la mauvaise peinture*. Ce qui est déjà arrivé pour la peinture des portraits et ce n'est pas un mal, il faut en convenir.

Mais, sans continuer cette discussion à l'infini, on peut conclure que, si la vérité ou la sincérité est la

première qualité des arts graphiques, l'illustration photographique peut rendre de réels services.

Pour les monuments et les paysages elle se prête à la publication d'intéressants albums à très bas prix qui, sous les divers titres de *Portfolio*, de *Panorama*, d'*Album Universel*, etc., rivalisent entre eux et sont abondamment illustrés de photographies transformées en *simili-gravure*.

De même aussi pour la reproduction des œuvres d'art — *Peinture* ou *sculpture* — elle fournit soit en relief, c'est-à-dire en *simili-gravure*, soit en creux, c'est-à-dire en *héliogravure* — grâce il est vrai à d'habiles retouches — de précieux documents, dans le second cas surtout, car dans le premier la perfection n'est pas toujours atteinte, bien loin de là.

Mais au point de vue de l'exécution des sujets composés et des œuvres d'imagination c'est une autre affaire, nous croyons l'avoir prouvé.

Les paysages, les reproductions de monuments et les scènes instantanées, transformées en vignettes et imprimées à l'encre grasse laisseront aux âges futurs les plus précieux et les plus amusants documents sur notre temps. Quelques-unes de ces illustrations photographiques seront regardées avec curiosité, un petit nom-

bre même avec admiration, car elles donneront dans une certaine mesure, une véritable note artistique toujours séduisante.

<center>* *
*</center>

Mais nous ne sommes qu'à la fin du XIX^e siècle.

A la fin du siècle prochain que se sera-t-il passé ?

Peut-être aura-t-on regardé depuis longtemps nos vignettes photographiques monochromes comme bien maussades, et, nous le souhaitons sincèrement, peut-être aura-t-on trouvé le moyen de détacher couramment pour ainsi dire, de la glace dépolie, ces tableaux minuscules qui viennent se peindre dans la chambre noire. Et ce seront alors des aquarelles aux colorations à la fois si vraies et si fines, transportées et fixées sur le papier, qui seront les véritables illustrations photographiques du XX^e siècle.

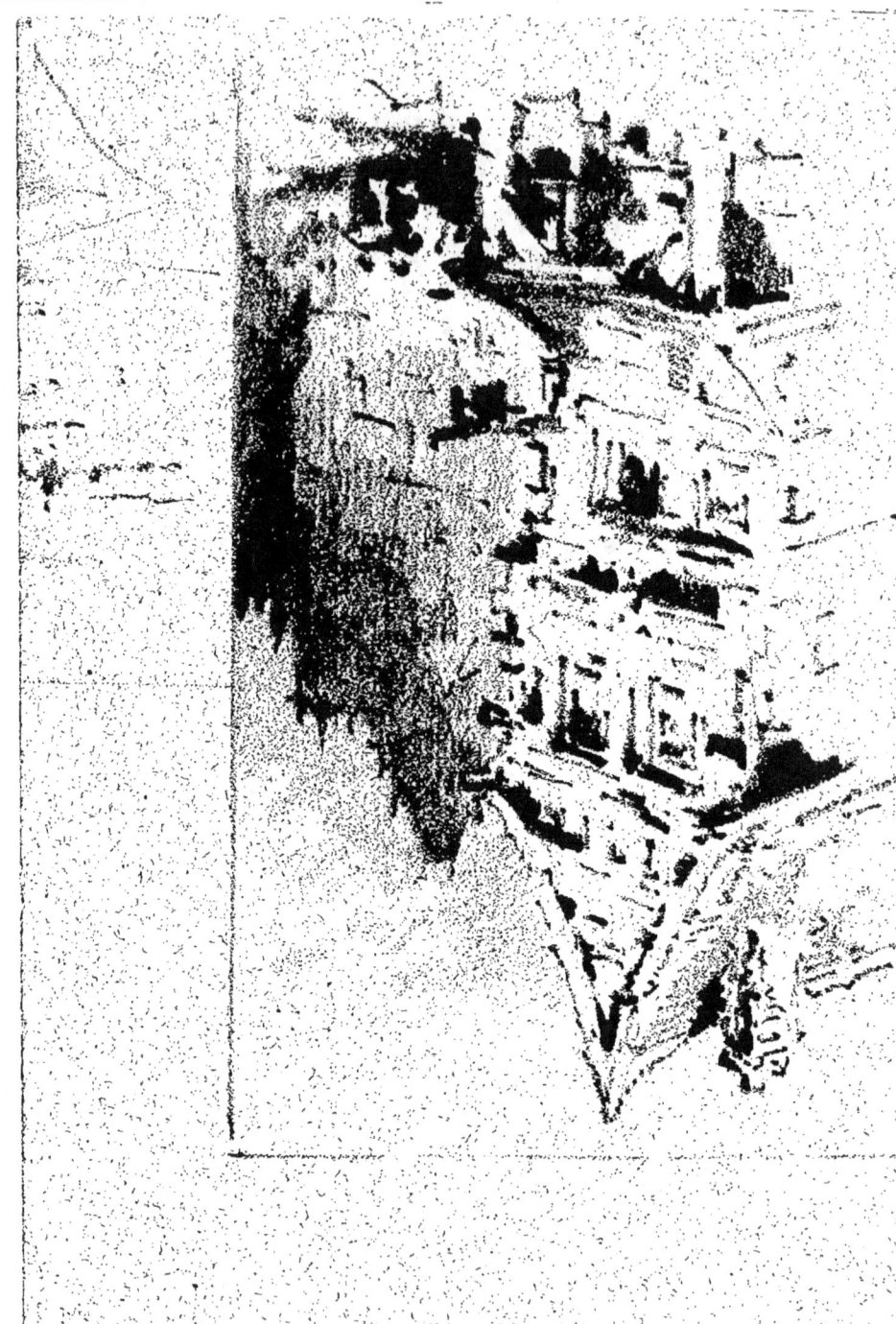

www.ingramcontent.com/pod-product-compliance
Lightning Source LLC
Chambersburg PA
CBHW071428220526
45469CB00004B/1452